中国书法名碑名帖原色放大本

元·赵孟頫小楷三种

胡紫桂 主编

湖南美术出版社

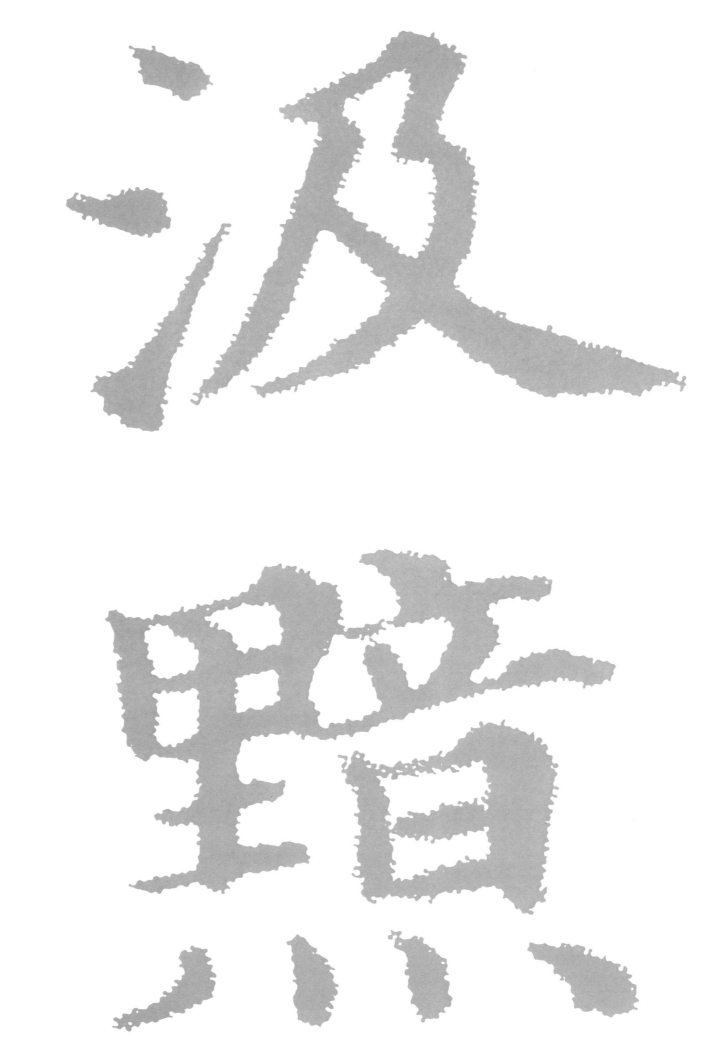

图书在版编目（CIP）数据

元·赵孟頫小楷三种／胡紫桂主编. — 长沙：湖南美术出版社，2015.6

（中国书法名碑名帖原色放大本）

ISBN 978-7-5336-7294-0

Ⅰ.①元… Ⅱ.①胡… Ⅲ.①楷书－法帖－中国－元代 Ⅳ.①J292.25

中国版本图书馆CIP数据核字(2015)第160333号

元·赵孟頫小楷三种

（中国书法名碑名帖原色放大本）

出 版 人	李小山
主 编	胡紫桂
副 主 编	成 琢 陈 麟
编 委	冯亚君 邹方斌 倪丽华 齐 飞
	成 琢 邹方斌
责 任 编 辑	邹方斌
责 任 校 对	彭 慧
装帧设计	造书房
版式设计	彭 莹
出版发行	湖南美术出版社
	（长沙市东二环一段622号）
经 销	全国新华书店
印 刷	成都市金雅迪彩色印刷有限公司
开 本	889×1194 1/8
印 张	3.5
版 次	2015年6月第1版
印 次	2016年7月第2次印刷
书 号	ISBN 978-7-5336-7294-0
定 价	22.00元

【版权所有，请勿翻印、转载】

邮购联系：028-85580670 邮编：610000

网 址：http://www.arts-press.com/

电子邮箱：market@arts-press.com

如有倒装、破损、少页等印装质量问题，请与印刷厂联系斟换。

联系电话：028-84842345

赵孟頫（1254—1322），字子昂，号松雪道人，吴兴（今浙江湖州）人，谥『文敏』，故世人称其『赵吴兴』、『赵文敏』。赵孟頫乃宋太祖后裔，宋亡后，归乡闲居，后来奉元世祖征召，入仕元朝，官至翰林学士承旨，荣禄大夫，官居一品。他是元代杰出的书画家、『复古』书风的倡导者。赵孟頫书法擅诸体，尤精楷书及行草。《元史》云：『孟頫篆籀、分隶、真、行、草无不冠绝古今，遂以书名天下。』他的书法取法晋唐诸家，尤擅楷书，与欧阳询、颜真卿、柳公权合称『楷书四大家』，谓之『赵体』；其小楷承晋唐先贤衣钵，隽秀妍美，空灵圆融。元鲜于枢云：『子昂篆、隶、楷、行、草为当代第一，小楷又为子昂诸书第一。』赵孟頫传世小楷作品有《太上老君说常清静经》、《洛神赋》、《汲黯传》等。

《太上老君说常清静经》，是赵孟頫经典小楷作品，其书一丝不苟，举重若轻，简约质朴，圆润含蓄，极具松雪体小楷之典型风格。

《洛神赋》，魏曹植所撰，东晋王献之尝以小楷书，赵孟頫深入临习之。尝自题曰：『余临王献之《洛神赋》凡数百本，间有得意处……亦自宝之。』本书所选为延祐六年（1319）赵孟頫65岁时以小楷所书的《洛神赋》。此帖灵动柔美、婀娜多姿，字里行间似见洛神之美。

《汲黯传》出自司马迁《史记》，纸本册页，共10页，每页12行，行字数16—18不等，凡119行，计1946字，第6页的12行，计197字，为文徵明补书。落款『延祐七年九月十三日吴兴赵孟頫手钞此传于松雪斋，此刻有唐人之遗风，余仿佛得其笔意如此』。是年赵孟頫66岁。此帖爽健方俊、清丽妍美与赵孟頫其余小楷风格有所不同，自然也引来了学界对于该帖真伪之争。尽管如此，并不影响该帖的典范价值。

太上老君說常清靜經

老君曰大道無形生育天地大道無情運行日月大道無名
長養萬物吾不知其名強名曰道夫道者有清有濁有動有
靜天清地濁天動地靜男清女濁男動女靜降本流末而
生萬物清者濁之源靜者動之基人能常清靜天地悉皆
歸天人神好清而心擾之心好靜而欲牽之常能遣其欲
而心自靜澄其心而神自清自然六欲不生三毒消滅所以
不能者為心未澄欲未遣也能遣之者內觀其心心無其心
外觀其形形無其形遠觀其物物無其物三者既悟唯見於
空觀空亦空空無所空所空既無無無亦無無無既無湛

《太上老君说常清静经》

老君曰：大道无形，生育天地；大道无情，运行日月；大道无名，长养万物；吾不知其名，强名曰「道」。夫道者：有清有浊，有动有静；天清地浊，天动地静；男清女浊，男动女静；降本流末，而生万物。清者，浊之源；静者，动之基；人能常清静，天地悉皆归。夫人神好清而心扰之，心好静而欲牵之。常能遣其欲而心自静，澄其心而神自清。自然六欲不生，三毒消灭。所以不能者，为心未澄，欲未遣也。能遣之者：内观其心，心无其心；外观其形，形无其形；远观其物，物无其物；三者既悟，唯见于空。观空亦空，空无所空；所空既无，无无亦无；无无既无，湛

然常寂寂無所寂欲豈能生欲既不生即是真静真常應

物真常得性常應常静矣如此清静漸入真道既

入真道名為得道雖名得道實無所得為化眾生名為得道

能悟之者可傳聖道

老君曰上士無爭下士好爭上德不德下德執德執著之者

不名道德眾生所以不得真道者為有妄心既有妄心即驚

其神既驚其神即著萬物既著萬物即生貪求既生貪求

即是煩惱煩惱妄想憂苦身心便遭濁辱流浪生死常沈

苦海永失真道真常之道悟者自得得悟之者常清静矣

太上老君說常清静經

然常寂。寂無所寂，欲豈能生，欲既不生，即是真静。真常應物，真常得性，常應常静，常清静矣。如此清静，漸入真道，既入真道，名為得道，雖名得道，實無所得，為化眾生，名為得道，能悟之者，可傳聖道。

老君曰：上士無爭，下士好爭；上德不德，下德執德；執著之者，不名道德。眾生所以不得真道者，為有妄心，既有妄心，即驚其神，既驚其神，即著萬物，既著萬物，即生貪求，既生貪求，即是煩惱；煩惱妄想，憂苦身心，便遭濁辱，流浪生死，常沈苦海，永失真道。真常之道，悟者自得，得悟之者，常清静矣！太上老君说常清静经。

3

水精宮道人書

仙人葛玄曰吾得真道當誦此經萬遍此經是天人所習不傳
下士吾昔受之於東華帝君東華帝君受之於金闕帝君
金闕帝君受之於西王母皆口口相傳不記文字吾今於世書
而錄之上士悟之昇為天官中士悟之南宮列仙下士悟之在
世長年遊行三界昇入金門
左玄真人曰學道之士持誦此經萬遍十天善神衛護其
人玉符保身金液鍊形形神俱妙與道合真
正一真人曰家有此經悟解之者灾障不生眾聖護門神
昇上界朝拜高尊功滿德就想感帝君誦持不退身騰

紫雲

仙人葛玄曰：吾得真道，尝诵此经万遍。此经是天人所习，不传下士。吾昔受之于东华帝君，东华帝君受之于金阙帝君，金阙帝君受之于西王母。皆口口相传，不记文字。吾今于世，书而录之。上士悟之，升为天官；中士悟之，南宫列仙；下士悟之，在世长年。游行三界，升入金门。
左玄真人曰：学道之士，持诵此经万遍，十天善神，卫护其人。玉符保身，金液炼形。形神俱妙，与道合真。
正一真人曰：家有此经，悟解之者，灾障不生，众圣护门。神升上界，朝拜高尊。功满德就，想感帝君。诵持不退，身腾紫云。水精宫道人书。

洛神賦 并序

黃初三年余朝京師還濟洛川古人有言斯水
之神名曰宓妃感宋玉對楚王神女之事遂作
斯賦其詞曰
余從京域言歸東藩背伊闕越轘轅經通谷
陵景山日既西傾車殆馬煩爾迺稅駕乎衡皋
秣駟乎芝田容與乎陽林流眄乎洛川於是精
移神駭忽焉思散俯則未察仰以殊觀睹一麗

曹子建

《洛神赋并序》　曹子建　黄初三年，余朝京师，还济洛川。古人有言：斯水之神，名曰宓妃。感宋玉对楚王神女之事，遂作斯赋。其词曰：余从京域，言归东藩，背伊阙，越轘辕，经通谷，陵景山。日既西倾，车殆马烦。尔乃税驾乎衡（衡）皋，秣驷乎芝田，容与乎阳林，流眄乎洛川。于是精移神骇，忽焉思散。俯则未察，仰以殊观。睹一册

人于巖之畔逎援御者而告之曰爾有覯於彼者
乎彼何人斯若此之豔也御者對曰臣聞河洛之
神名曰宓妃然則君王之所見無逎是乎其狀若
何臣願聞之余告之曰其形也翩若驚鴻婉若遊龍
縈耀秋菊華茂春松髣髴兮若輕雲之蔽月
飄飖兮若流風之迴雪遠而望之皎若太陽升朝
霞迫而察之灼若夫渠出渌波襛纖得衷脩短
合度肩若削成腰如約素延頸秀項皓質呈露
芳澤無加鉛華弗御雲髻峩峩脩眉聯娟丹脣

人，于岩之畔。乃援御者而告之曰：『尔有觌于彼者乎？彼何人斯，若此之艳也！』御者对曰：『臣闻河洛之神，名曰宓妃。然则君王之所见，无乃是乎！其状若何？臣愿闻之。』余告之曰：『其形也，翩若惊鸿，婉若游龙。荣耀秋菊，华茂春松。仿佛兮若轻云之蔽月，飘飖兮若流风之回雪。远而望之，皎若太阳升朝霞；迫而察之，灼若夫渠（芙蕖）出渌波。秾纤得衷，修短合度。肩若削成，腰如约素。延颈秀项，皓质呈露。芳泽无加，铅华弗御。云髻峨峨，修眉联娟。丹唇

外朗，皓齒內鮮。明眸善睞，靨輔承權柔情綽

瓊姿艷逸，儀靜體閒柔情綽態媚於語言

奇服曠世骨像應圖披羅衣之璀璨兮珥瑤碧

之華琚戴金翠之首飾綴明珠以耀軀踐遠遊

之文履曳霧綃之輕裾微幽蘭之芳藹兮步踟

蹰於山隅於是忽焉縱體以遨以嬉左倚采旄

右蔭桂旗攘皓腕於神滸兮採湍瀨之玄芝

余情悅其淑美兮心振蕩而不怡無良媒以接

歡兮託微波而通辭願誠素之先達兮解玉佩以

要之。嗟佳人之信修，羌习礼而明诗。抗琼珶以和余兮，指潜渊以为期。执拳拳之款实兮，惧斯灵之我欺。感交甫之弃言兮，怅犹豫而狐疑。收和颜以静志兮，申礼防以自持。于是洛灵感焉，徙倚彷徨。神光离合，乍阴乍阳。擢轻躯以鹤立，若将飞而未翔。践椒涂之郁烈，步衡（蘅）薄而流芳。超长吟以慕远兮，声哀厉而弥长。尔乃众灵杂遝，命俦啸侣。或戏清流，或翔神渚，或采明珠，或拾翠羽。从南湘之二姚（妃），携汉滨之游女。叹匏娲（匏瓜）之无匹兮，

要之嗟佳人之信脩羌習禮而明詩抗瓊瑶以和余兮指潛淵以為期執拳之款實兮懼斯靈之我欺感交甫之棄言兮悵猶豫而狐疑收和顏以静志兮申禮防以自持於是洛靈感焉徙倚彷徨神光離合乍陰乍陽擢輕軀以鶴立若將飛而未翔踐椒塗之郁烈步衡薄而流芳超長吟以慕遠兮聲哀厲而彌長爾乃眾靈雜遝命儔嘯侶或戲清流或翔神渚或採明珠或拾翠羽從南湘之二姚攜漢濱之遊女歎匏娲之無匹兮

詠牽牛之獨處揚輕袿之倚靡翳脩袖以延佇
體迅飛鳧飄忽若神陵波微步羅韤生塵動
無常則若危若安進止難期若往若還轉眄流
精光動潤玉顏含辭未吐氣若幽蘭華容婀娜
令我忘湌於是屏翳收風川后靜波馮夷擊鼓女
媧清歌騰文魚以警乘鳴玉鑾以偕逝六龍儼其
齊首載雲車之容裔鯨鯢踊而夾轂水禽翔而
為衛於是越北沚過南岡紆素領迴清陽動朱
脣以徐言陳交接之大綱恨人神之道殊兮怨

咏牵牛之独处。扬轻袿之倚（猗）靡（兮），翳修袖以延伫。体迅飞凫，飘忽若神。陵（凌）波微步，罗袜生尘。动无常则，若危若安；进止难期，若往若还。转眄流精，光（动）润玉颜。含辞未吐，气若幽兰。华容婀娜，令我忘餐。于是屏翳收风，川后静波。冯夷击鼓，女娲清歌。腾文鱼以警乘，鸣玉鸾以借逝。六龙俨其齐首，载云车之容裔。鲸鲵踊而夹毂，水禽翔而为卫。于是越北沚（沚），过南冈，纡素领，回清阳。动朱唇以徐言，陈交接之大纲。恨人神之道殊兮，怨

盛年之莫當，抗羅袂以掩涕兮，淚流襟之浪浪。悼良會之永絕兮，哀一逝而異鄉。無微情以效愛兮，獻江南之明璫。雖潛處於太陰，長寄心於君王。忽不悟其所舍，悵神宵而蔽光。於是背下陵高，足往神留。遺情想像，顧望懷愁。冀靈體之復形，御輕舟而上溯。浮長川而忘返，思綿綿而增慕。夜耿耿而不寐，沾繁霜而至曙。命僕夫而就駕，吾將歸乎東路。攬騑轡以抗策，悵盤桓而不能去。

延祐六年八月五日吳興趙孟頫書

盛年之莫当。抗罗袂以掩涕兮，泪流襟之浪浪。悼良会之永绝兮，哀一逝而异乡。无微情以效爱兮，献江南之明珰。虽潜处于太阴，长寄心于君王。忽不悟其所舍，怅神宵而蔽光。于是背下陵高，足往神留。遗情想像，顾望怀愁。冀灵体之复形，御轻舟而上溯。浮长川而忘返，思绵绵而增慕。夜耿耿而不寐，沾繁霜而至曙。命仆夫而就驾，吾将归乎东路。揽騑辔以抗策，怅盘桓而不能去。
延祐六年八月五日吴兴赵孟頫书。

10

汲黯字長孺濮陽人也其先有寵於古之
衞君至黯七世世為卿大夫黯以父任孝景時
為太子洗馬以莊見憚孝景帝崩太子即
位黯為謁者東越相攻上使黯往視之不至
吳而還報曰越人相攻固其俗然不足以辱天子
之使河內失火延燒千餘家上使黯往視之還
報曰家人失火屋比延燒不足憂也臣過河南

《汉汲黯传》

汲黯字长孺，濮阳人也。其先有宠于古之卫君。至黯七世，世为卿大夫。黯以父任，孝景时为太子洗马，以庄见惮。孝景帝崩，太子即位，黯为谒者。东越相攻，上使黯往视之。不至，至吴而还，报曰：『越人相攻，固其俗然，不足以辱天子之使。』河内失火，延烧千余家，上使黯往视之。还报曰：『家人失火，屋比延烧，不足忧也。』臣过河南，

河南貧人傷水旱萬餘家或父子相食臣
謹以便宜持節發河南倉粟以振貧民臣請
歸節伏矯制之罪上賢而釋之遷為滎陽
令黯恥為令病歸田里上黯乃召拜為中大
夫以數切諫不得久留內遷為東海太守黯
學黃老之言治官理民好清靜擇丞史而
任之其治責大指而已不苛小黯多病臥閣閣
內不出歲餘東海大治稱之上聞召以為主爵

河南貧人傷水旱萬餘家，或父子相食，臣謹以便宜，持節發河南倉粟以振貧民。臣請歸節，伏矯制之罪。」上賢而釋之，遷為滎陽令。黯恥為令，病歸田里。上聞（聞），乃召拜為中大夫。以數切諫，不得久留內，遷為東海太守。黯學黃老之言，治官理民，好清靜，擇丞史而任之。其治，責大指而已，不苛小。黯多病，臥閨閣內不出。歲餘，東海大治。稱之。上聞，召以為主爵

12

都尉列於九卿治務在無爲而已引大體不拘
文法黯爲人性倨少禮面折不能容人之過合
己者善待之不合己者不能忍見士亦以此不
附焉然好學游俠任氣節內行脩絜好直
諫數犯主之顏色常慕傅柏袁盎之爲人也
善灌夫鄭當時及宗正劉弃以數直諫不
得久居位當時是太后弟武安侯蚡爲丞相中
二千石来拜謁蚡不爲禮然黯見蚡未嘗拜常

都尉，列于九卿。治务在无为而已，弘大体，不拘文法。黯为人性倨，少礼，面折，不能容人之过。合己者善待之，不合己者不能忍见，士亦以此不附焉。然好学，游侠，任气节，内行修絜，好直谏，数犯主之颜色，常慕傅柏、袁盎之为人也。善灌夫、郑当时及宗正刘弃。亦以数直谏，不得久居位。当时是，太后弟武安侯蚡为丞相，中二千石来拜谒，蚡不为礼。然黯见蚡未尝拜，常

揖之天子方招文學儒者上曰吾欲云二黯對曰

陛下內多欲而外施仁義柰何欲效唐虞之

治乎上默然怒變色而罷朝公卿皆為黯

懼上退謂左右曰甚矣汲黯之戇也羣臣或

數黯二曰天子置公卿輔弼之臣寧令從諫承

意陷主於不義乎且已在其位縱愛身柰辱

朝廷何黯多病二且滿三月上常賜告者數終

不愈最後病莊助為請告上曰汲黯何如人

揖之。天子方招文学儒者，上曰吾欲云云，黯对曰：『陛下内多欲而外施仁义，奈何欲效唐虞之治乎！』上默然，怒，变色而罢朝。公卿皆为黯惧。上退，谓左右曰：『甚矣，汲黯之戆也！』群臣或数黯，黯曰：『天子置公卿辅弼之臣，宁令从谀承意，陷主于不义乎？且已在其位，纵爱身，奈辱朝廷何！』黯多病，病且满三月，上常赐告者数，终不愈。最后病，庄助为请告。上曰：『汲黯何如人

我助曰使黯任職居官無以踰人然至其輔

少主守城深堅招之不来麾之不去雖自謂

賁育亦不能奪之矣上曰然古有社稷之臣至

如黯近之矣大將軍青侍中上踞廁而視之

丞相弘燕見上或時不冠至如黯見上不冠不

見也上嘗坐武帳中黯前奏事上不冠望見

黯避帳中使人可其奏其見敬禮如此張湯

方以更定律令為廷尉黯數質責湯於上前

哉？」助曰：「使黯任職居官，無以踰人。然至其輔
少主守城深堅，招之不来，麾之不去，雖自謂
賁育亦不能奪之矣。」上曰：「然。古有社稷之臣，至
如黯，近之矣。」大將軍青侍中，上踞
厕而视之。丞相弘燕见，上或时不冠。至如黯见，上不冠不见也。上尝坐武帐中，
黯前奏事，上不冠，望见黯，避帐中，使人可其奏。其见敬礼如此。张汤方以更定律令为廷尉，黯数质责汤于上
前，

曰：『公为正卿，上不能褒先帝之功业，下不能抑天子之邪心，安国富民，使囹圄空虚，二者无一焉。非苦就行，放析就功，何乃取高皇帝约束更之为？公以此无种矣。』黯仇厉守高不能屈，忿发骂曰：『天下谓刀笔吏不可以为公卿，果然。必汤也，令天下重足而立，侧目而视矣！』是时，汉方征匈奴，招怀四夷。黯务少事，承上间，常

曰公為正卿上不能襃先帝之功業下不能抑
天子之邪心安國富民使囹圄空虛二者無
一焉非苦就行放析就功何乃取高皇帝約
束更之為公以此無種矣黯時與湯論議湯
辯常在文深小苛黯仇厲守高不能屈忿
發罵曰天下謂刀筆吏不可以為公卿果然必
湯也令天下重足而立側目而視矣是時漢
方征匈奴招懷四夷黯務少事承上間常

言與胡和親無起兵上方向儒術尊公孫弘及

事益多吏民巧美上分別文法湯等數奏決

讞以辜而黯常毀儒面觸弘等徒懷詐飾

智以阿人主取容而刀筆吏專深文巧詆陷

人於罪使不得反其真以勝為功上愈益貴

弘湯弘湯深心疾黯唯天子亦不說也欲誅

之以事弘為丞相乃言上曰右內史界部中多

貴人宗室難治非素重臣不能任請徙黯

言与胡和亲，无起兵。上方向儒术，尊公孙弘。及事益多，吏民巧弄。上分别文法，汤等数奏决谳以幸。而黯常毁儒，面触弘等徒怀诈饰智以阿人主取容，而刀笔吏专深文巧诋，陷人于罪，使不得反其真，以胜为功。上愈益贵弘、汤，弘、汤深心疾黯，唯天子亦不说也，欲诛之以事。弘为丞相，乃言上曰：『右内史界部中多贵人宗室，难治，非素重臣不能任，请徙黯

為右內史為右內史數歲官事不廢大將軍

青既益尊姊為皇后然黯與亢禮人或說黯

曰自天子欲羣臣下大將軍大將軍尊重益

貴君不可以不拜黯曰夫以大將軍有揖客

反不重邪大將軍聞愈賢黯數請問國家

朝廷所嶷遇黯過於平生淮南王謀反憚黯

曰好直諫守節死義難惑以非至如說丞

相弘如發蒙振落耳天子既數征匈奴有

为右内史。

为右内史数岁，官事不废。大将军青既益尊，姊为皇后，然黯与亢礼。人或说黯曰：「自天子欲群臣下大将军，大将军尊重益贵，君不可以不拜。」黯曰：「夫以大将军有揖客，反不重邪？」大将军闻，愈贤黯，数请问国家朝廷所疑，遇黯过于平生。淮南王谋反，惮黯，曰：「好直谏，守节死义，难惑以非。至如说丞相弘，如发蒙振落耳。」天子既数征匈奴有

18

功黯之言益不用始黯列為九卿而公孫

弘張湯為小吏及黯湯稍益貴與黯同

位黯又非毀弘湯等已而弘至丞相封為侯

湯至御史大夫故黯時丞相史皆與黯同

列或尊用過之黯褊心不能無少望見上前

言曰陛下用群臣如積薪耳後來者居上之

黯然有間黯罷上曰人果不可以無學觀黯

之言也曰益甚居無何匈奴渾邪王率眾來

功，黯之言益不用。始黯列为九卿，而公孙弘、张汤为小吏。及弘、汤稍益贵，与黯同位，黯又非毁弘、汤等。已而弘至丞相，封为侯，汤至御史大夫；故黯时丞相史皆与黯同列，或尊用过之。黯褊心，不能无少望，见上，前言曰："陛下用群臣如积薪耳，后来者居上。"上默然。有间黯罢，上曰："人果不可以无学，观黯之言也曰益甚。"居无何，匈奴浑邪王率众来

黯褊心，不能无少望，见上，前言曰："陛下用群臣如积薪耳，后来者居上。"上默然。有间黯罢，上曰："人果不可以无学，观黯之言也曰益甚。"居无何，匈奴浑邪王率众来

降漢發車二萬乘縣官無錢從民貰馬民

或匿馬二不具上怒欲斬長安令黯曰長安

令無罪獨斬黯民乃肯出馬且匈奴畔其

主而降漢二徐以縣次傳之何至令天下騷

動罷獘中國而以事夷狄之人乎上默然

及渾邪至賣人與市者坐當死者五百餘

人黯請閒見高門曰夫匈奴攻當路塞絕

和親中國興兵誅之死傷者不可勝計而

降，汉发车二万乘。县官无钱，从民贳马。民或匿马，马不具。上怒，欲斩长安令。黯曰："长安令无罪，独斩黯，民乃肯出马。且匈奴畔其主而降汉，汉徐以县次传之，何至令天下骚动，罢弊中国而以事夷狄之人乎！"上默然。及浑邪至，贾人与市者，坐当死者五百余人。黯请闲，见高门，曰："夫匈奴攻当路塞，绝和亲，中国兴兵诛之，死伤者不可胜计，而

費以臣萬百數臣愚以為陛下得胡人皆
以為奴婢以賜從軍死事者家所鹵獲因
子之以謝天下之苦塞百姓之心今縱不能
渾邪率數萬之眾來降虛府庫賞賜
發良民侍養驕若奉驕子愚民安知市
買長安中物而文吏繩以為闌出財物于邊
關乎陛下縱不能得匈奴之資以謝天下
又以微文殺無知者五百餘人是所謂庇其

費以巨万百数。臣愚以为陛下得胡人，皆以为奴婢以赐从军死事者家；所卤获，因子之，以谢天下之苦，塞百姓之心。今纵不能，浑邪率数万之众来降，虚府库赏赐，发良民侍养，譬若奉骄子。愚民安知市买长安中物而文吏绳以为阑出财物于边关乎？陛下纵不能得匈奴之资以谢天下，又以微文杀无知者五百余人，是所谓「庇其

葉而傷其枝者也臣竊為陛下不取也上
黙然不許曰吾久不聞汲黯之言今又復
妄發矣後數月黯坐小法會赦免官於是
黯隱於田園居數年會更五銖錢民多
盜鑄錢楚地尤甚上以為淮陽楚地之
郊乃召拜黯為淮陽太守黯伏謝不受
印詔數強予然後奉詔二召見黯二為上
泣曰臣自以為填溝壑不復見陛下不意

叶而伤其枝」者也，臣窃为陛下不取也。」上默然，不许，曰：『吾久不誊（闻）汲黯之言，今又复妄发矣。』后数月，黯坐小法，会赦免官。于是黯隐于田园。居数年，会更五铢钱，民多盗铸钱，楚地尤甚。上以为淮阳，楚地之郊，乃召拜黯为淮阳太守。黯伏谢不受印，诏数强予，然后奉诏。诏召见黯，黯为上泣曰：『臣自以为填沟壑，不复见陛下，不意

陸下復收用之臣常有狗馬病力不能任郡

事臣顧為中郎出入禁闥補過拾遺臣之

顧也上曰君薄淮陽邪吾今名君矣顧淮

陽吏民不相得吾徒得君之重臥而治之黯

既辭行過大行李息曰黯棄居郡不得

與朝廷議也然御史大夫張湯智足以拒

諫詐足以餙非務巧佞之語辯數之辭非

肯正為天下言專阿主意所不欲因而毀

陛下复收用之。臣常有狗马病，力不能任郡事，臣愿为中郎，出入禁闼，补过拾遗，臣之愿也。"上曰："君薄淮阳邪？吾今召君矣。顾淮阳吏民不相得，吾徒得君之重，卧而治之。"黯既辞行，过大行李息，曰："黯弃居郡，不得与朝廷议也。然御史大夫张汤智足以拒谏，诈足以饰非，务巧佞之语，辩数之辞，非肯正为天下言，专阿主意。主意所不欲，因而毁

之主意所欲曰而譽之好興事舞文法內
懷詐以御主心外挾賊吏以為威重公列
九卿不早言之公與之俱受其僇矣息畏
湯終不敢言黯居郡如故治淮陽政清後
張湯果敗上責黯與息言抵息罪令黯以
諸侯相秩居淮陽七歲而卒二後上以黯故
官其弟汲仁至九卿子汲偃至諸侯相黯
姑姊子司馬安之少與黯為太子洗馬安文

之；主意所欲，因而誉之。好兴事，舞文法，内怀诈以御主心，外挟贼吏以为威重。公列九卿，不早言之，公与之俱受其僇矣。』息畏汤，终不敢言。黯居郡如故治，淮阳政清。后张汤果败，上誉（闻）黯与息言，抵息罪。令黯以诸侯相秩居淮阳。七岁而卒。卒后，上以黯故，官其弟汲仁至九卿，子汲偃至诸侯相。黯姑姊子司马安亦少与黯为太子洗马。安文

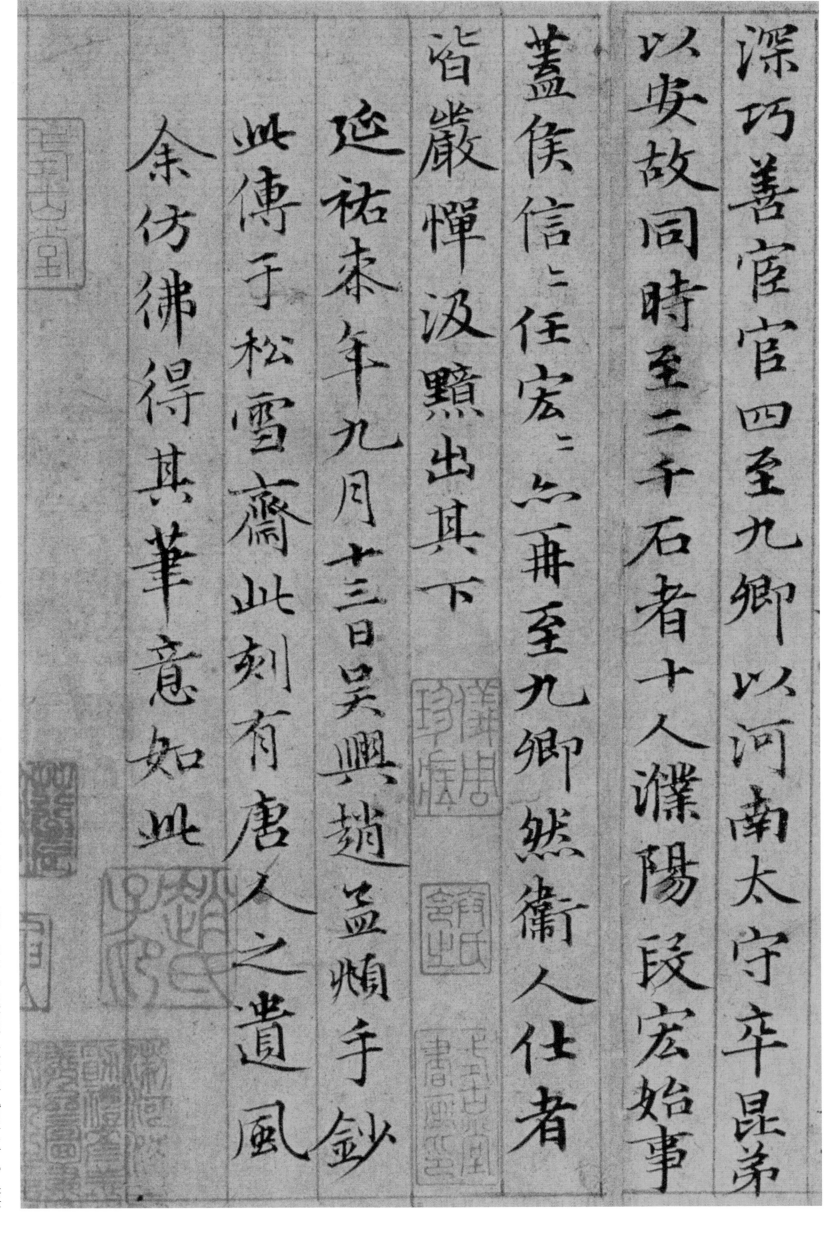

深巧善宦官四至九卿以河南太守卒昆弟

以安故同時至二千石者十人濮陽叚宏始事

蓋侯信二任宏二六冊至九卿然衛人仕者

皆嚴憚汲黯出其下

延祐末年九月十三日吳興趙孟頫手鈔

此傳于松雪齋此刻有唐人之遺風

余仿彿得其筆意如此

深巧善宦，官四至九卿，以河南太守卒。昆弟以安故，同时至二千石者十人。濮阳段宏始事盖侯信，信任宏，宏亦再至九卿。然卫人仕者皆严惮汲黯，出其下。廷祐泰（七）年九月十三日。吴兴赵孟頫手钞此传于松雪斋。此刻有唐人之遗风。余仿佛得其笔意如此。